常玉
动物

郭图 编

湖南美术出版社
全国百佳图书出版单位

· 长沙 ·

图书在版编目（CIP）数据

常玉动物画 / 郭煦编. -- 长沙：湖南美术出版社,2022.8
ISBN 978-7-5356-9839-1

Ⅰ. ①常… Ⅱ. ①郭… Ⅲ. ①油画－动物画－作品集
－中国－现代 Ⅳ. ①J223.8

中国版本图书馆CIP数据核字（2022）第119921号

常玉动物画 CHANG YU DONGWUHUA

出 版 人：黄　啸
编　者：郭　煦
责任编辑：郭　煦
设　计：郭　煦
责任校对：谭　卉
出版发行：湖南美术出版社
　　　　　（长沙市东二环一段622号）
经　销：湖南省新华书店
制版印刷：长沙新湘诚印刷有限公司
开　本：787mm×1092mm　1/16
印　张：5
版　次：2022年8月第1版
印　次：2022年8月第1次印刷
书　号：ISBN 978-7-5356-9839-1
定　价：48.00元

销售咨询：0731-84787105
邮　编：410016
电子邮箱：market@arts-press.com
如有倒装、破损、少页等印装质量问题，请与印刷厂联系调换。
联系电话：0731-84363767

常玉　纸上彩墨　39.5cm×27.5cm　2022年（郭煕 作）

1901

10月14日，生于四川顺庆（1950年更名为南允），排行第六，父亲常书舫为其取名廷果，字玉，号有书。

长兄常俊民（1864—1931）专营丝绸贸易，日后成为四川最大丝绸厂的经营者。

1913

追随以画狮子和马闻名于顺庆的父亲学习传统绘画。稍后，接受父亲安排，受业于四川知名的文人书法家赵熙（1867—1948）习字。

1917—1918

旅居日本两年，并探访二哥常必诚（1883—1943）。其间，曾有书法作品刊载于日本的艺术刊物。

1919

五四运动发生之前，已返回上海。

为二哥在上海成立的二心牙刷公司设计广告装饰图案。

1921

响应蔡元培（1868—1940）等人所成立的留法俭学会的号召，前往法国巴黎。与徐悲鸿（1895—1953）等多位文艺留学生结识，一同成立"天狗会"，嘲讽1919年在上海成立的以刘海粟（1896—1994）为首的"天马会"绘画组织。

8月，前往德国柏林，与徐悲鸿夫妇等人会合，居住两年。

1923

从柏林返回巴黎，租住在拉丁区（第五区）圣米歇大道附近一条小街里的老旅馆三楼斗室（森麻乐街9号）。

1925

经常与邵洵美（1906—1968）、郭有守（1901—1977）及法国友人聚会，并同往枫丹白露登山郊游。

在"大茅屋画院"结识玛素·夏绿蒂·哈祖尼耶（1904—？）小姐。

作品展出于法国秋季沙龙。

12月21日，徐志摩（1897—1931）以常玉为对象，写成散文《巴黎的鳞爪》。

1926

年底，画家庞薰琹（1906—1985，1925年秋抵达巴黎）拜访常玉工作室，两人结为好友。

1927

经常与庞薰琹共赴"大茅屋画院"画速写。

1928

可能返回过中国一趟。另外，画家陈抱一（1893—1945）曾回忆指出，常玉1926—1927年回过上海一次。

4月10日，与玛素·夏绿蒂·哈祖尼耶小姐于巴黎第五区市会堂结婚，并迁居至巴黎南郊马拉科夫镇鲁索街1号的公寓。

作品展出于法国秋季沙龙。

1929

随着大哥丝厂业务衰退，来自中国家中的接济紧缩，常玉陷入财务困境。

1930

结识法国知名画商兼收藏家亨利·皮埃尔·侯谢（1879—1959），并确立一段经纪关系；侯谢经手过的常玉作品，除了一幅纸本素描之外，其余的109件都是油画。

为留法友人梁宗岱（1903—1983）翻译的法文版《陶潜诗集》绘制三张中国山水铜版画插图。书中有法国著名诗人瓦雷里（1871—1945）写的序，巴黎乐马杰出版社印行（限量306册）。

作品展出于杜乐丽沙龙。

1931

结识荷兰青年作曲家约翰·法兰寇（1908—1988），频繁通信往来。

被马索·施密特编入《法国艺术家名人录》。

5月，大哥常俊民病逝。在此之前，家道已经中落。

7月24日，与玛素·夏绿蒂·哈祖尼耶离婚。

9月，前往荷兰阿姆斯特丹拜会法兰寇夫妇，并一同前往匈牙。

10月24日至11月3日，在巴黎波纳巴特出版社举办展览。

11月中旬以后（确切日期不详），作品在巴黎梵欧易安画廊展出。

作品分别展出于巴黎独立沙龙与杜乐丽沙龙。

1932

10月1日至31日，在荷兰哈林的德柏画廊举办展览。

10月，庞薰琹与倪贻德（1901—1970）等人在上海成立"决澜社"艺术团体，邀请常玉加入。

11月，侯谢结束与常玉的经纪关系。

收到家书，才知道长兄已于去年病逝。

1933

元月底，徐悲鸿为筹办"中国美术展览会"（展期5月10日至6月25日）前往巴黎，借用常玉的住处宴客，常玉亦以一幅花卉画受邀参展。

5月13日至31日，在荷兰阿姆斯特丹的梵里尔画廊举办展览。

雷内·爱德华-约瑟夫编撰的《当代艺术家生平辞典1910—1930年》第三册出版，常玉名列其中。

1934

4月14日至5月3日，作品在荷兰阿姆斯特丹的梵里尔画廊二度展出。

9月起，开始在中国餐馆工作。

1936

作品展出于杜乐丽沙龙。

居住在第十四区的卢额道7号。

发明乒乓网球运动。专程前往柏林奥运会，结识德国网球冠军葛菲·旺克伦，试图推广"乒乓网球"，以获经济上的成功。

1938

可能为了领取家中分配的遗产，回中国短暂停留，也是最

后一次返国。

作品展出于独立沙龙。

居住在第十四区的维星古托斯路50号。

1941

常玉尝试以石膏作为材质创作雕塑。

1942

雕塑作品展出于独立沙龙，居住在德蒙菲勒街17号。

1943

雕塑作品展出于独立沙龙。

迁居至巴黎蒙帕纳斯区南端（第十四区）的沙坑街28号，这也是他在巴黎的最后一次搬迁。

二战中法国沦为德国军事占领区期间（1940年6月至1944年8月），常玉除了创作雕塑，也以寄售自己所作的陶艺品维生。

1944

雕塑作品展出于独立沙龙。

1945

1月19日，于《巴黎解放日报》（创办于1944年，1986年更名为《巴黎日报》）发表文章《一个中国画家对毕加索的见解》。

1946

改回以绘画作品参加独立沙龙展出。

12月，在巴黎妇女俱乐部举办展览。

12月25日，《巴黎解放日报》刊载法国作者皮耶·若富义（1929—2008）撰写的《本质主义的发明者：常玉》一文，对常玉予以深刻的讨论与极高的赞誉。

1947

作品展出于杜乐丽沙龙。

1948

作品展出于独立沙龙。

9月28日，常玉致函中国艺术史学者苏立文（1916—2013），说他已经到纽约三个月，所欲推广的"乒乓网球"毫无业务上的进展，而随行携带的29幅画也没有卖出一幅。

9月底稍后，他住进瑞士裔的青年摄影家罗伯特·弗兰克（1924—2019，1947年移民美国）在纽约的仓库工作室，与弗兰克成为室友。

1950

在弗兰克的协助下，常玉于曼哈顿的帕萨多画廊举行个展，却未能卖出任何作品。之后从纽约返回巴黎。

与赵无极（1921—2013）和谢景兰（1921—1995）夫妇熟识。

1954

作品展出于独立沙龙。

1955

作品《猫与雀》在独立沙龙展出。

在巴黎认识绘画名家张大千（1899—1983）。

1956

作品展出于独立沙龙。

秋末，结识从纽约前往巴黎巡回演出的女钢琴家张易安。

1958

继续推广"乒乓网球"，仍遭挫败。

据张易安透露，常玉生前最后八年甚为潦倒，甚至做过油漆工和水泥工。

1959

经由弗兰克介绍，常玉结识法国艺术家贾克·莫诺利（1924—？）夫妇，并与他们成为往来频繁的友人。

据张易安回忆，常玉晚年不见容于当地华侨，多与较为开放，且比他年轻的欧洲友人往来。

1961

常玉为张大千在巴黎赛努奇博物馆的展览设计目录。

1962

巴黎巴格迪俱乐部的负责人兼经理妮科·派伦有意开班，让常玉教授"乒乓网球"，却因报名人数太少而作罢。

冬天，因修理工作室设备，常玉攀高不慎跌倒，导致昏迷就医。

1963

认识从台湾前往巴黎游历的画家席德进（1923—1981）。席德进指出，此时的常玉甚为潦倒，"每天靠三个法郎过活下去"。

2月24日，巴黎观摩性质的"春秋画会"的成员聚集于常玉工作室，有熊秉明（1922—2002）、朱德群（1920—2014）、郭有守及年轻的留法艺术家。

10月初，时任台湾教育事务主管部门负责人的同乡黄季陆（1899—1985）来法，参观常玉工作室，邀请常玉前往台湾师范大学任教并举办画展。

1964

春末，常玉整理并交寄44幅油画，稍后由傅维新辗转取得，由比利时空运的另外5幅，均抵达台湾，原定在台湾历史博物馆展出。遗憾的是，常玉最后因故未能顺利抵台，49幅作品意外地在常玉身后成为台湾历史博物馆的永久收藏。

1965

12月17日，在勒维夫妇家中举办生平最后一次个展，参与开幕的中国画家包括赵无极、谢景兰、朱德群、潘玉良（1902—1977）、席德进等人。

1966

8月12日，因疏忽炉火，导致煤气中毒，不幸逝世于巴黎寓所，享年六十五岁。

这就是我——常玉动物绘画

陈 琳

"孤独……我开始画了一张画。"

"是什么样的画？"

"您将会看到的！"

"我就来了……"

"还不到时候。"

"那要等到几时？"

"再过几天以后……我先画，然后再'化简'它……再'化简'它……"

这段对话发生在1960年代，中国旅法艺术家常玉和他的朋友法国记者阿尔贝·达昂，常玉专程致电友人谈起自己的新作。没过多久，达昂见到了这幅引发他无限好奇心的画——一只黑色的剪影一般的小象，在一望无际的荒漠中踽踽独行，天地如此广阔，愈发衬托出象的渺小和孤独。常玉指着这只象对达昂说："这就是我。"然后便自顾笑了。尽管达昂对常玉的绘画已有一定了解，他仍被这件作品至简的形式、静谧孤独的气质深深打动，并再次感叹于常玉无比的才华与天赋。

无论在20世纪初中国留欧艺术群体中，还是置于巴黎流派纷呈的现代主义艺术史坐标当中考量，常玉都是一个独特的存在，难以被定义和归类。常玉的人生经历可谓跌宕起伏，从小家境优渥，少年时留学海外，并很快在艺术之都巴黎取得一席之地，与知名画商合作，迎娶法国贵族后裔，可谓少年得志。然而刚过而立之年他的人生境遇便急转直下，婚姻关系破裂，亲人离世，家道中落，绘画事业也陷入低潮。人到中年，常玉因作品销路不佳，转而寄希望于推广自己发明的"乒乓网球"运动，亦未能取得成功。晚年的常玉独在异乡，穷困潦倒，然而艺术创作却独臻新境。戏剧般的命运和潇洒不羁的个性，给常玉的艺术增添了迷人魅力，偏偏他又为人低调，始终游离于体制和严肃的艺术团体之外，相关文献记载极为有限，诸多细节难以考证。

幸而常玉生前创作的近300幅油画作品和数百幅素描速写得以存世，尽管相对于一些高产的艺术家来说，这个数

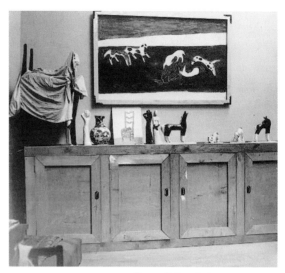

常玉巴黎的工作室，1950年代。

字并不可观，但足以帮助后来者通过对作品的欣赏研究，加深对这位谜一样的艺术家的了解。如果说真诚的作品是艺术家的人格写照，那么常玉最主要的三类创作题材——人体、动物、静物（花卉），可看作他内心世界的一体三面。其中动物题材是常玉借以自况的最直接载体。

在1920年代及1930年代的早期阶段，常玉动物画中出现较多的是猫、狗、马等日常生活中能够见到的动物。一种貌似京巴品种的长毛宠物狗经常作为常玉此阶段的模特，小狗总是坐卧在地毯或椅子上，显得乖巧闲适。而猫咪的姿态则丰富活泼许多，端坐、扑蝶、捕鼠、进食、伸懒腰等鲜活形象，尽数被常玉用画笔记录。画面中猫猫狗狗生动传神的姿态，显然是常玉长期观察和大量写生的结果。作品中一把造型简洁的靠背椅也多次出镜，担任宠物的卧榻，应该确实是常玉家中的常用家具。可以想见，彼时的常玉正沉浸在新婚的幸福当中，温馨舒适的居家环境，让他愿意花更多时间待在家里，观察记录爱宠们的一举一动。

马也是常玉十分喜爱的绘画题材，且贯穿于他创作的各个时期。常玉对马的偏爱也许来源于多个方面。首先可能与家学渊源有关，常玉的父亲常书舫在其家乡四川南充是一位小有名气的画师，以画狮子和马闻名，常玉对马的偏爱和对该题材的熟练驾驭，很有可能源自儿时在父亲身边的耳濡目染。其次则可能夹杂了常玉对自己那段短暂婚姻的复杂感情。1928年常玉与法国贵族后裔玛素·夏绿蒂·哈祖尼耶结婚，尽管这段婚姻仅维持了大约四年，而且其后常玉曾交往过多个女伴，但这是他人生当中唯一一段正式的婚姻关系。常玉和玛素在一起时感情甚笃，常玉亲昵地称玛素为Ma，还专程从中国带回珠宝皮草等送给玛素作为结婚礼物。著名新月派诗人徐志摩1920年代在欧洲旅行期间与常玉和玛素结识，这对伉俪甜蜜的婚姻生活令他羡慕不已，多年后徐在给友人的信中还对玛素的厨艺念念不忘，并称她为"马姑"。也许常玉也是因为妻子名字的谐音，愈加爱Ma及马。此外，充满力量又不失优雅的体态，如风般的速度和自由，忠贞坚毅的品格，这些马本身的特质和寓意应该也令常玉着迷。

常玉笔下的马，或驰骋，或腾跃，或曲腿而卧，或翻滚，看起来松弛恣意，自由自在，这也许就是他自己的理想状态。其中，交颈双马是常玉马题材绘画中的一个常见图式——两匹马相对而立，头颈相互交叠依偎，亲密的姿态营造出脉脉温情，并使画面具有对称的视觉美感。通过不同时期绘制的交颈双马图式画作，我们还可以更加清晰直观地

感受到常玉绘画风格的发展变化。

《毡上双马》是一幅布面油画，两匹奶油色的小马立在织有中国传统吉祥纹饰的浅色地毯上，墙壁是浅粉色，只有马的眼睛、耳朵、马鬃和马尾，以及地毯上的纹饰运用了少量的黑色，形成柔和的浅色调上的点睛之笔。马身没有用线条勾勒轮廓，而是通过背景的粉色与马身的奶油色自然区隔，这种色调和技法正符合常玉1920—1930年代"粉色时期"的典型特征，与其同时期人物及花卉题材的画法一脉相承。再看《上鞍双马》和《斑点双马》两幅，画面都是以两匹相对站立的马为主，构图与《毡上双马》如出一辙，然而前两者运用粗重的黑色线条勾画出马的形体，这些线条如金石镂刻般苍劲有力，下笔肯定，运笔迅疾。用独具东方意韵的书法笔法画油画，是常玉创作的重要特征，且越到晚年笔法越发老辣，金石味道愈加突出。勾线加平涂的手法，令画面更加简洁。在色彩运用上，《上鞍双马》和《斑点双马》也与早期的《毡上双马》截然不同，大面积使用棕、熟褐、赭石等暖调的深色，一反早期浅色调的轻盈柔美，显得如大地般深沉厚重。

常玉动物题材绘画从早期到晚期的转变，不仅仅是用笔用色上的变化，也不全在于从家养宠物到野生动物的种类拓展。除以上两点外，将动物置于更加广阔的背景，也是常玉动物题材绘画发展到后期的一个显著特征。

在早期的油画当中，无论猫、狗还是马、鹿、豹等体形更大的动物，都位于画面的中心位置，占据绝对的篇幅比例，犹如一幅动物的肖像画。随着时间发展，动物在画面中的比例逐渐缩小，多数位于画面的下方，背景有时是灰蓝或米灰色的一片苍茫，有时是上浅下深两色的拼合，暗示出广阔无垠的地平线。除了马匹偶尔成对、成群出现，常玉画中那些更具野性的动物，如虎、豹、象、鹰，总是形单影只，自由、倔强而孤独。再向后发展，动物的比例变得更小，色彩也愈发主观强烈。动物们身处的世界，不再只有深黑凝重的大地和灰色调的天空，有时是红绿相间的原野，有时是金黄的沙漠和蓝黑的夜空，甚至鲜红的地面、艳蓝的天空和白骨般森然的巨树。

常玉的动物题材绘画是他自身与世界关系的写照。年轻的时候，对自我的关注和探索在他的个人世界中占据着绝对的地位。随着年龄的增长，他所见识的世界越来越广大，逐渐意识到个体的有限，同时他对世界的感受和把握越来越具有主体性，虽感到孤独，却也深深沉迷于这种开阔和自由自在之中。于是便有了开头和友人的那段对话，多年后达昂回忆起那幅《孤独的象》，认为那也许就是常玉最后的遗作。因为画作完成后不久，常玉便在他租住的公寓中因煤气中毒意外离世，作为一个独居的异乡客，像他笔下的动物一样独自消失在无垠的天地之间。

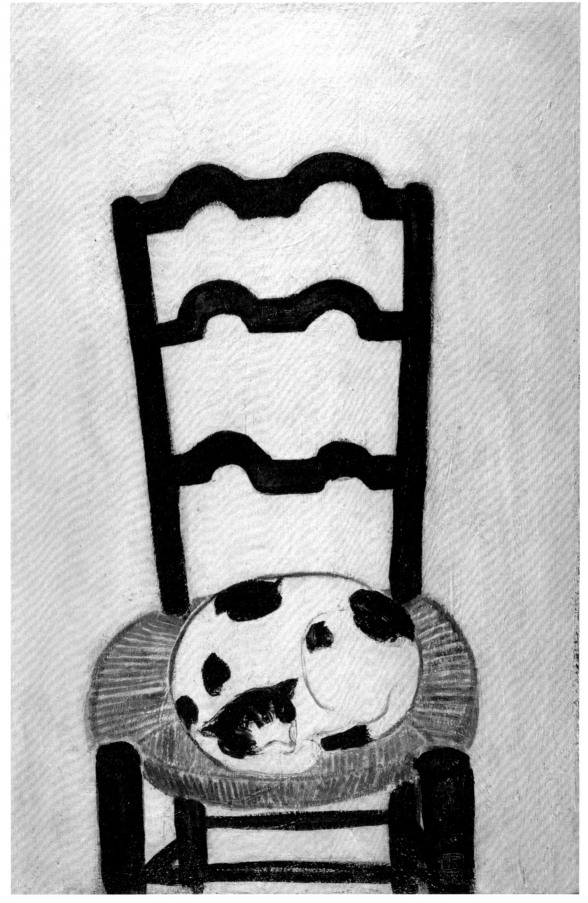

椅子上有猫　73cm×50cm　1929年

8

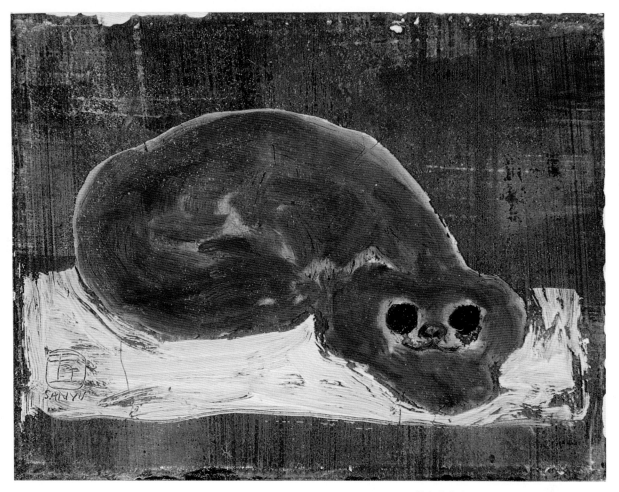

棕色北京狗　18cm×24cm　1930年

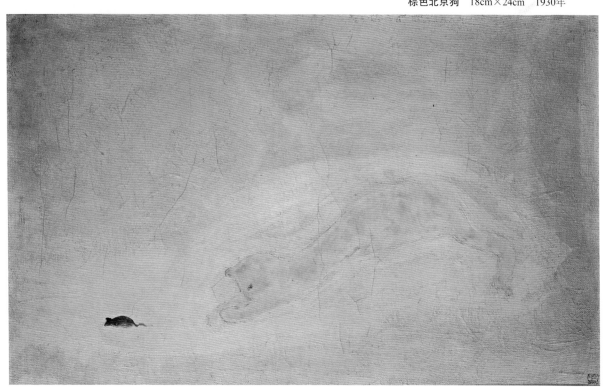

猫与老鼠　50cm×80cm　1930年

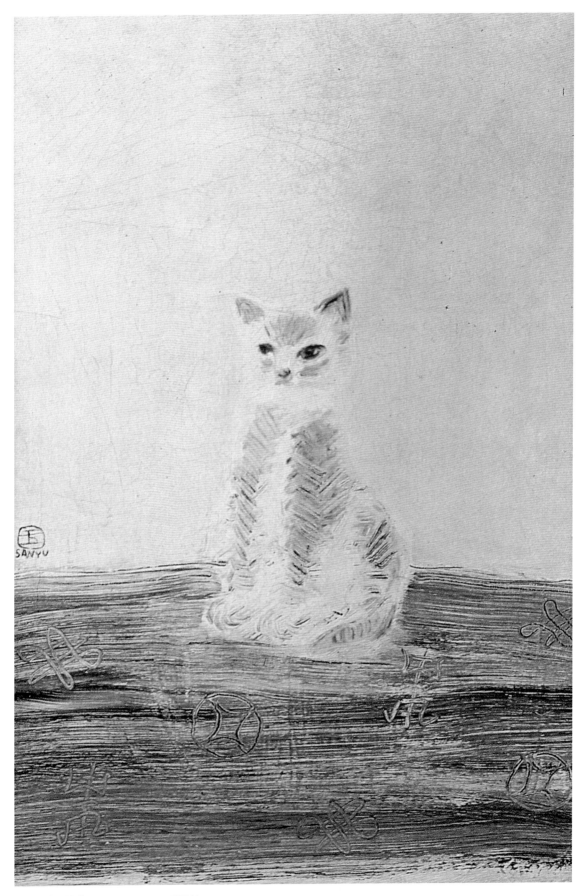

蹲坐的猫　32cm×23.5cm　1930年

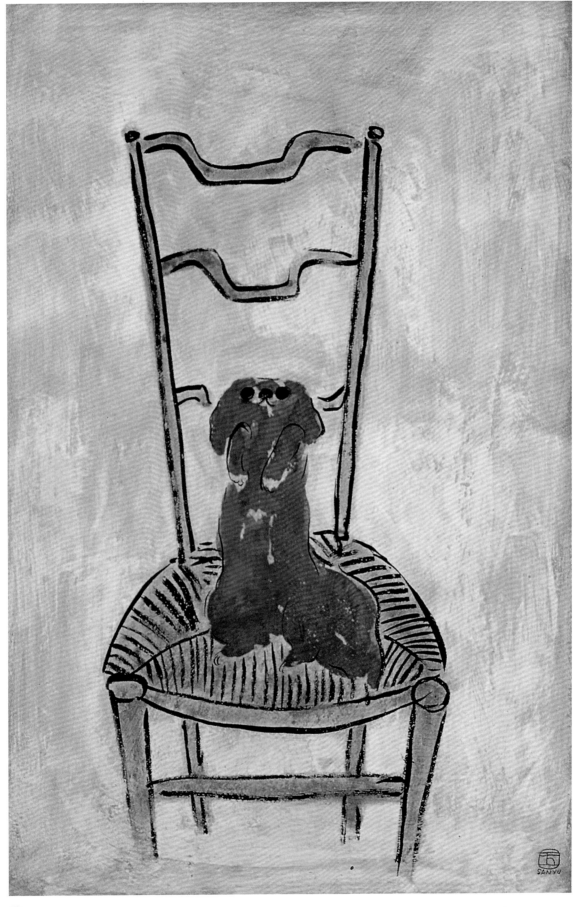

椅子上的北京狗　46cm×32cm　1930年

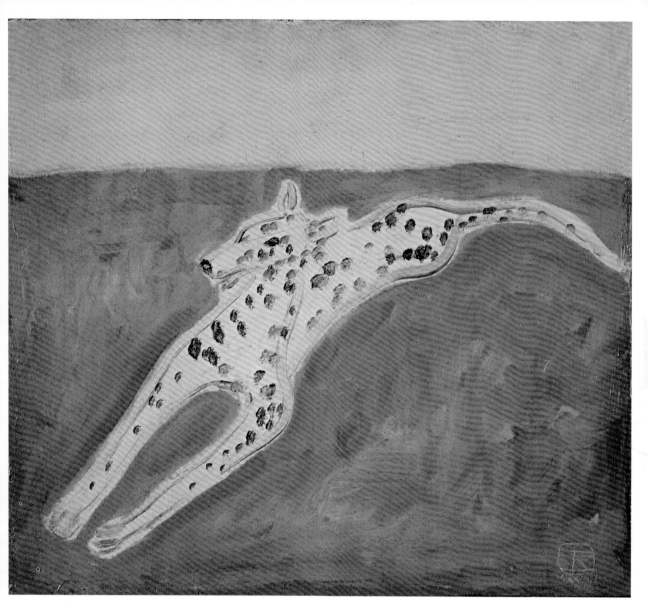

大麦町　29cm×33cm　1930年

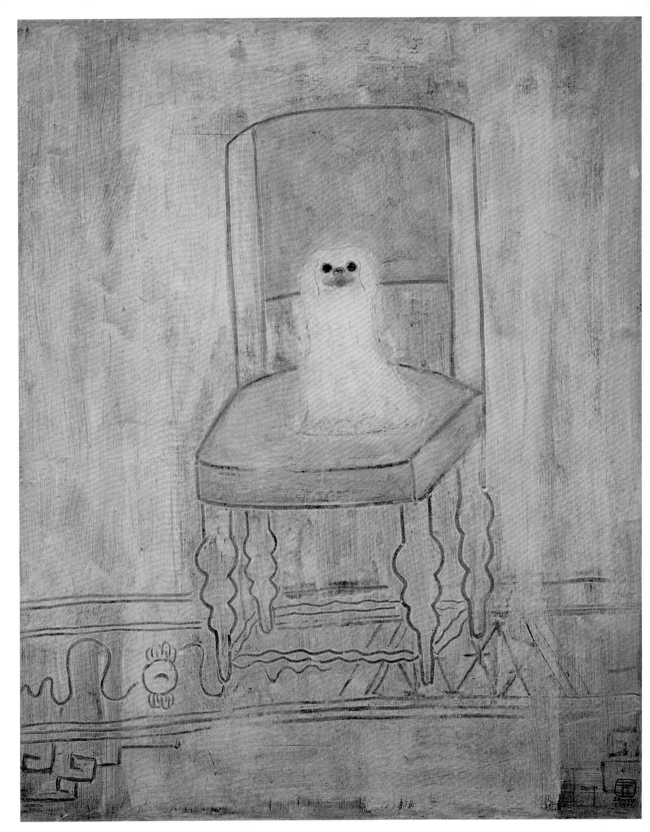

椅子上的白色北京狗　72.5cm×59cm　1930年

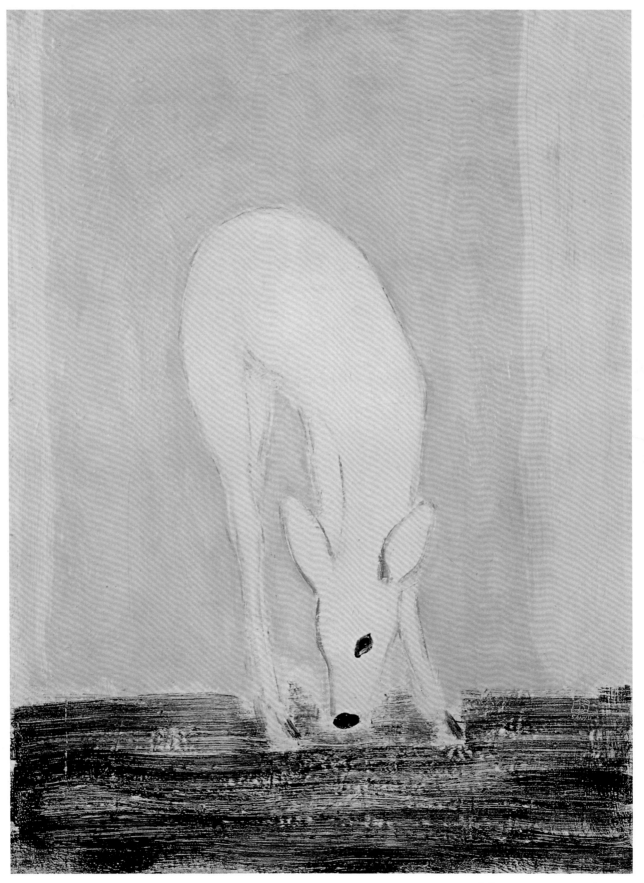

小鹿　75cm×58cm　1930年

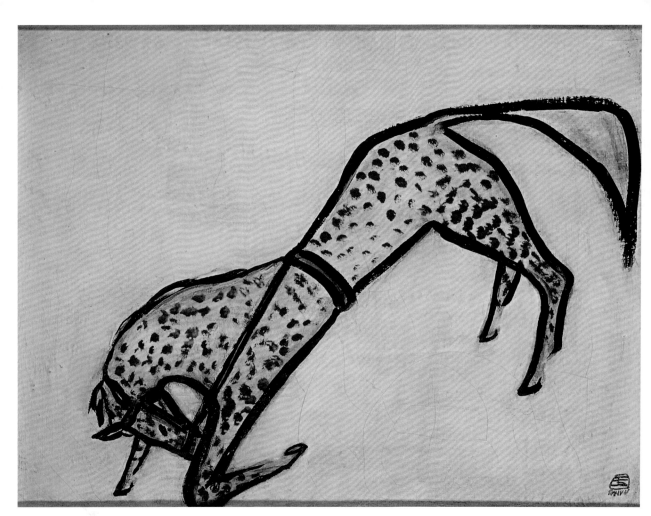

曲腿马　41cm×66cm　1930年

粉红马　81cm×130cm　1930年

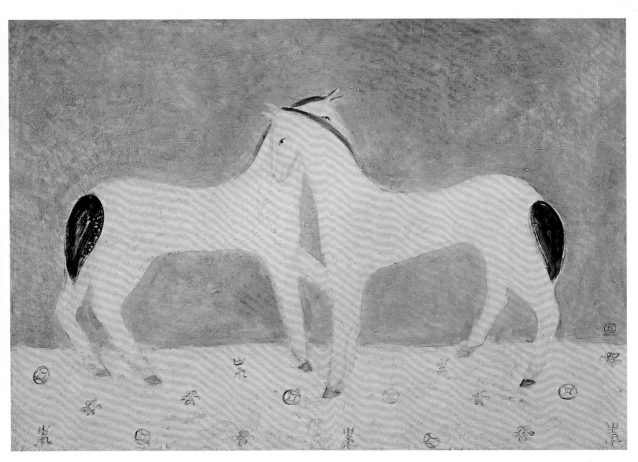

毡上双马　54cm×81cm　1930年

猫戏　33cm×41cm　1930年

黑底花豹　93cm×116cm　1930年

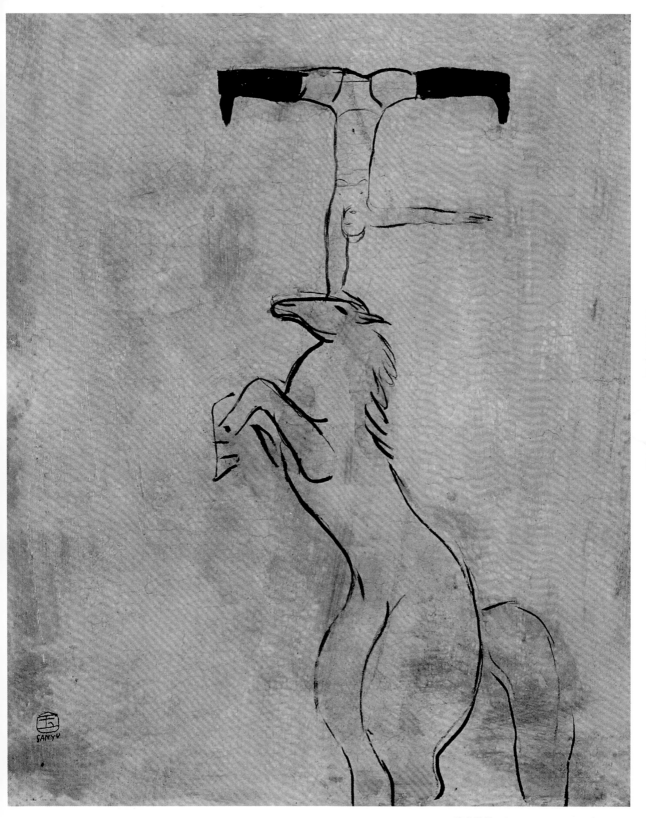

马术特技　32cm×24cm　1930年

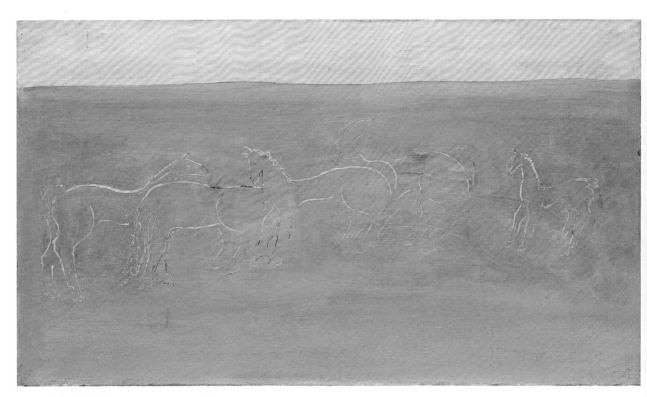

草原上的马群　45cm×81cm　1930年

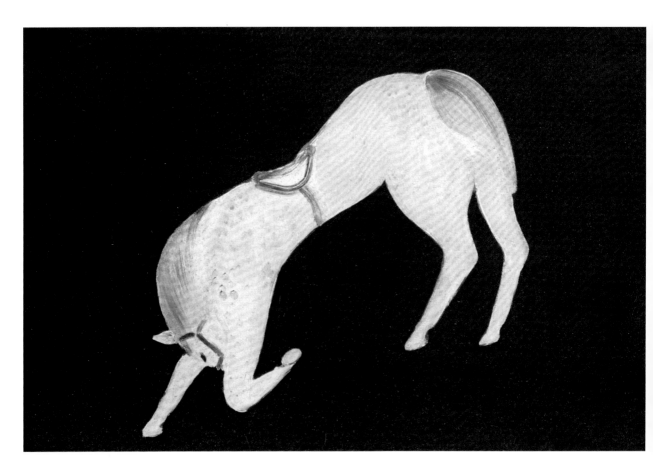

曲腿马　40cm×60cm　1930年

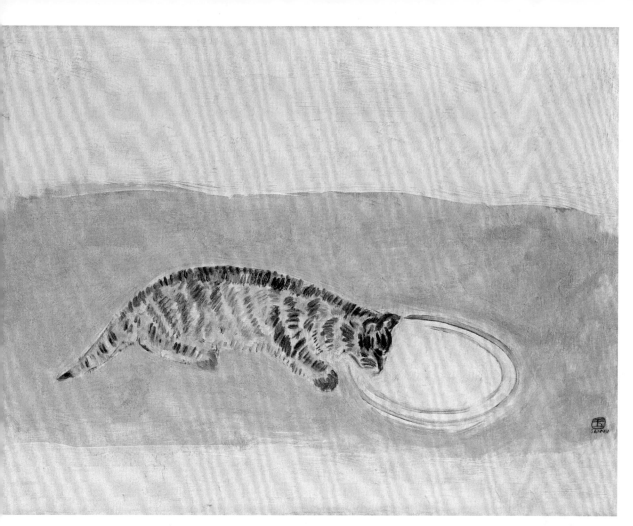

舔奶猫咪　36cm×47cm　1930年

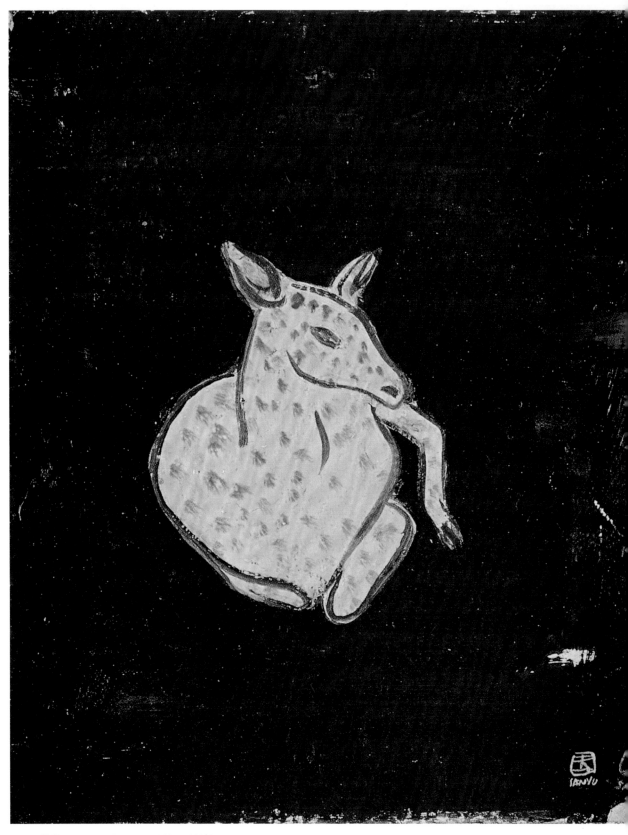

花鹿　26.5cm×21.5cm　1930—1940年

22

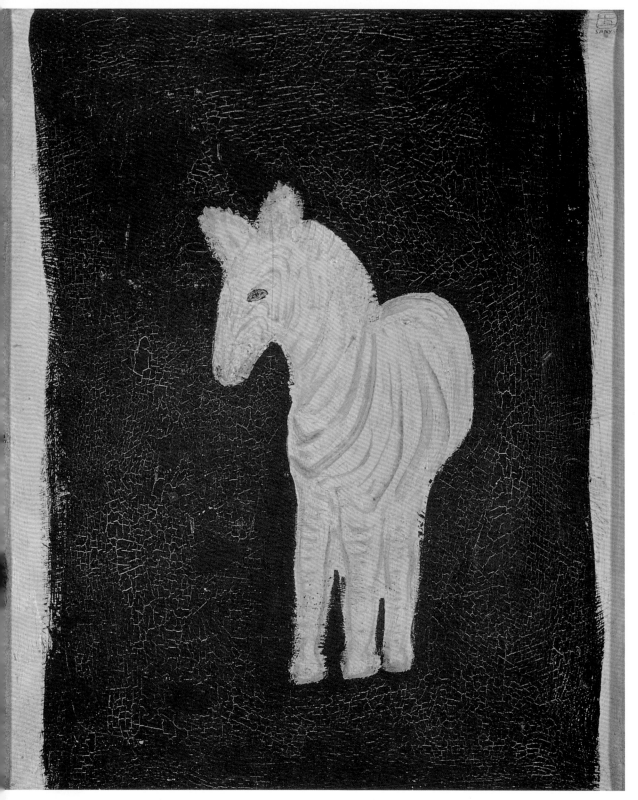

斑马　45cm×37cm　1930—1940年

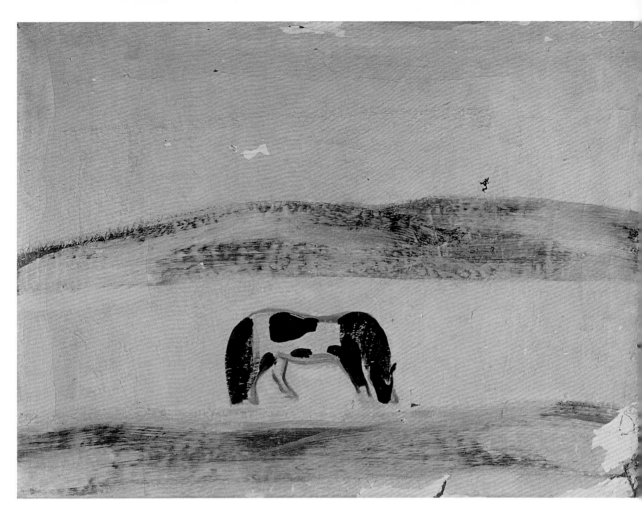

马　59cm×80.5cm　1930—1940年

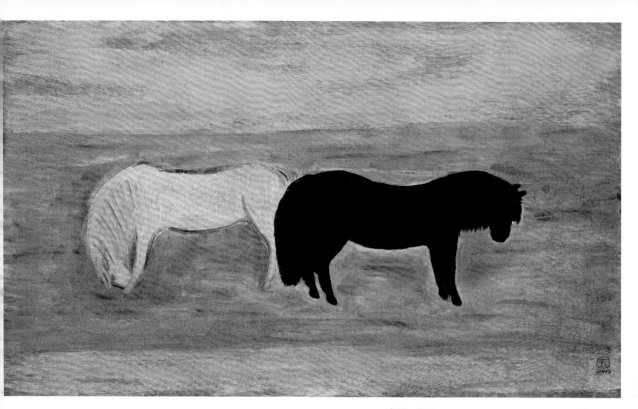

白马、黑马　30.5cm×52.4cm　1930—1945年

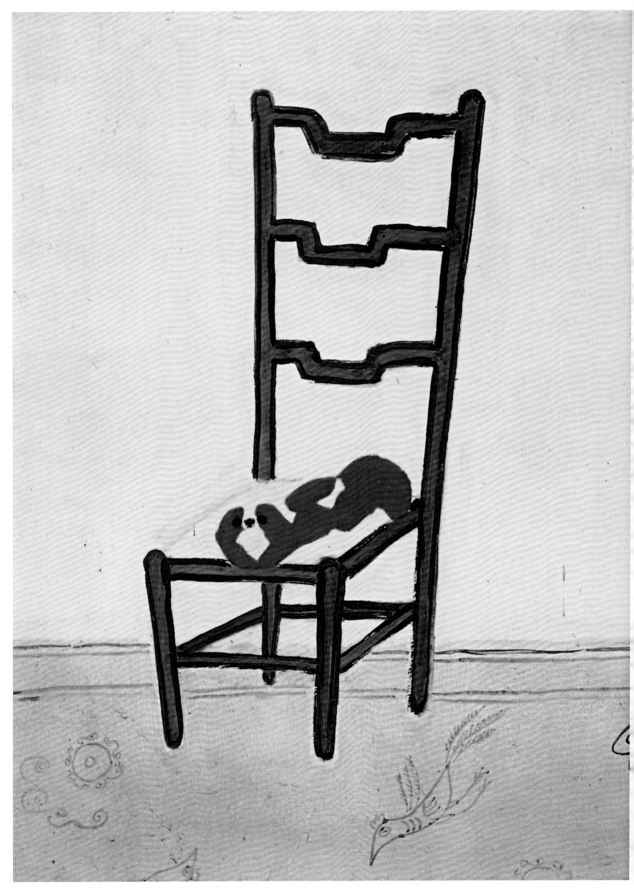

趴在椅子上的北京狗　46.5cm×37cm　1930—1940年

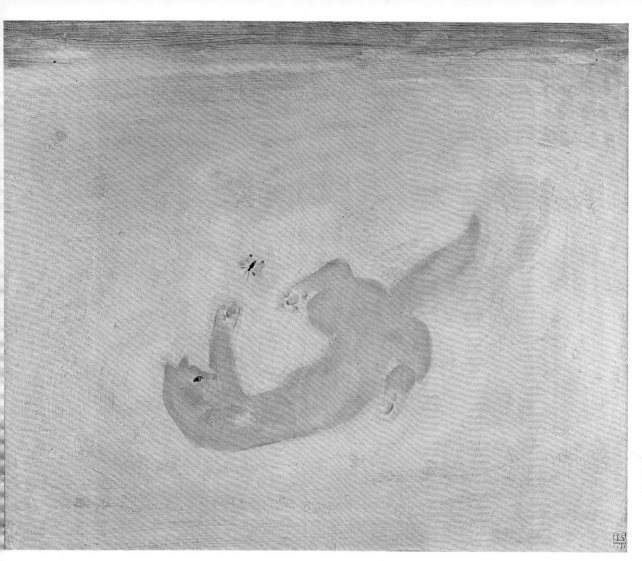

猫与蝶　60cm×85cm　1931年

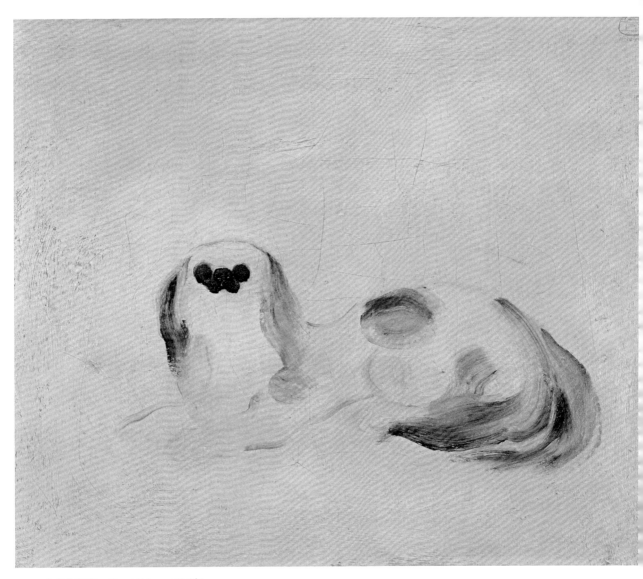

白色北京狗　　38cm×46cm　　1931年

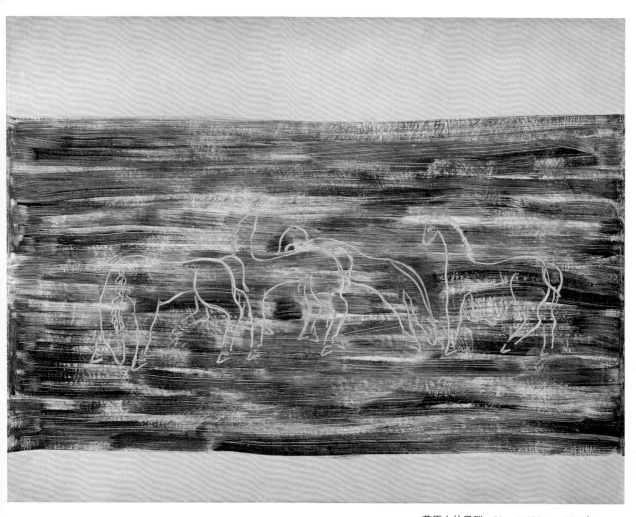

草原上的马群　90cm×120cm　1931年

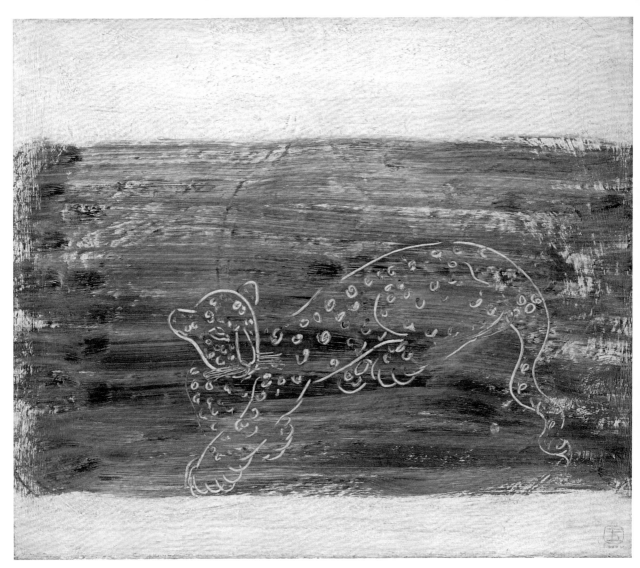

白色北京狗　38cm×46cm　1931年

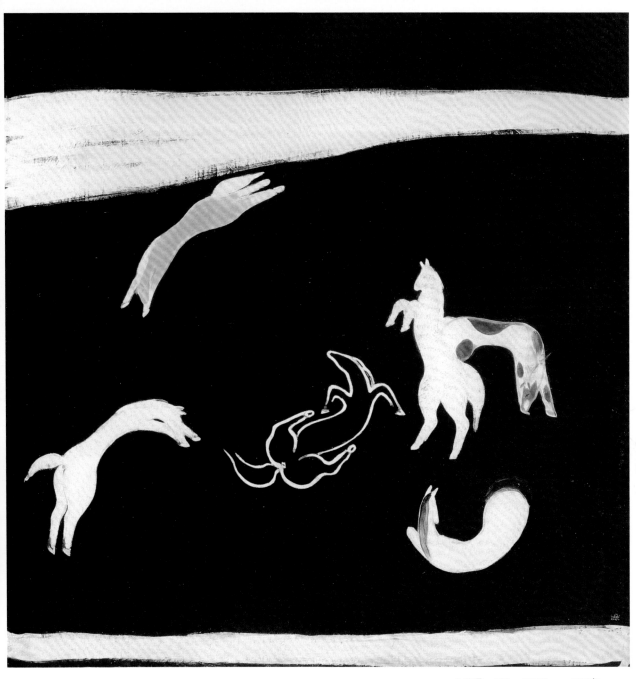

六匹马　140cm×140cm　1932年

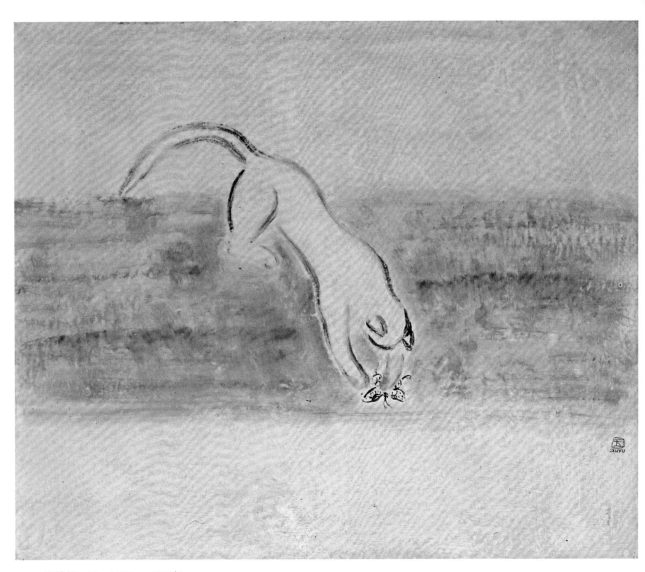

猫捕蝶　46cm×55cm　1933年

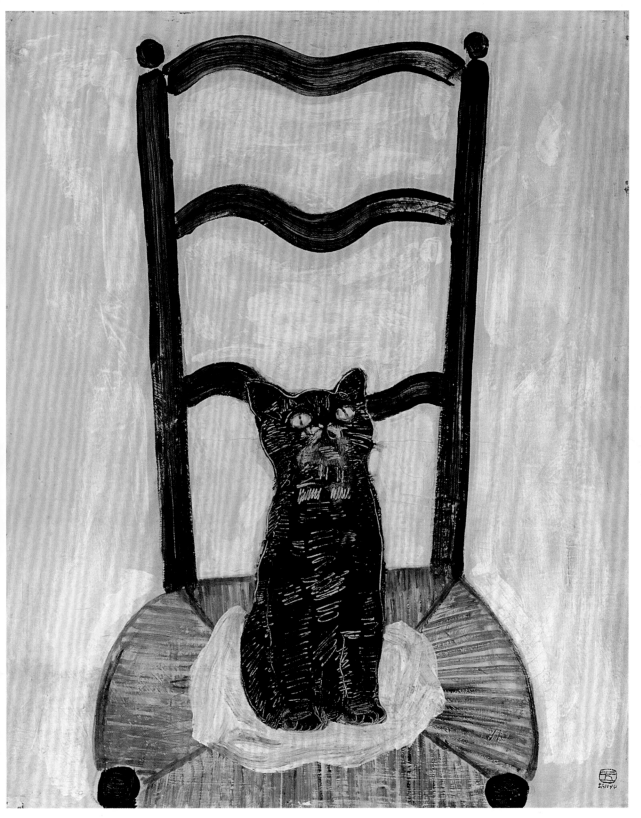

坐在椅子上的猫　55cm×46cm　1933年

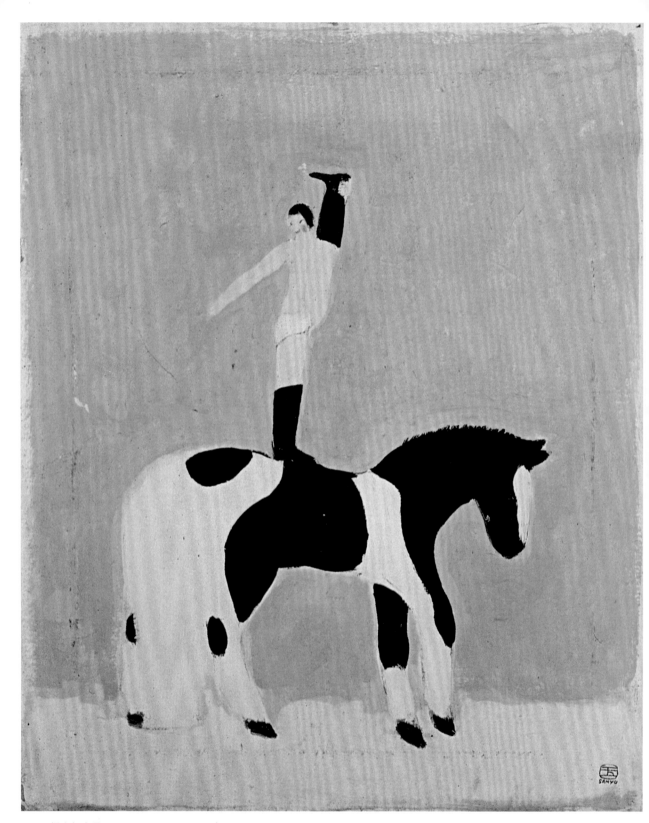

裸女与小马　54.5cm×30.3cm　1940年

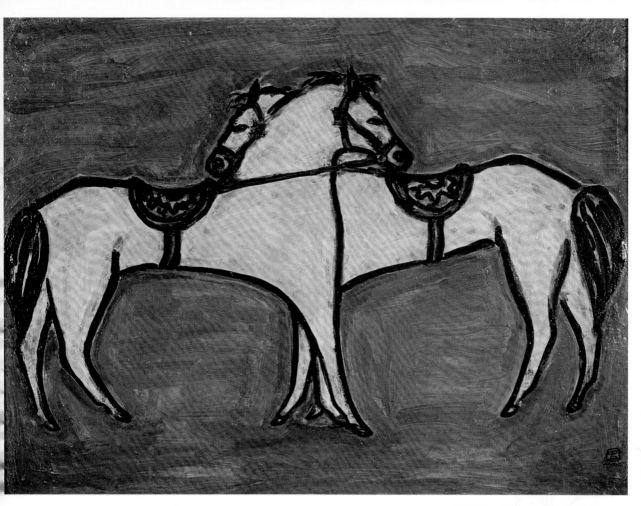

上鞍双马　56cm×74cm　1940年

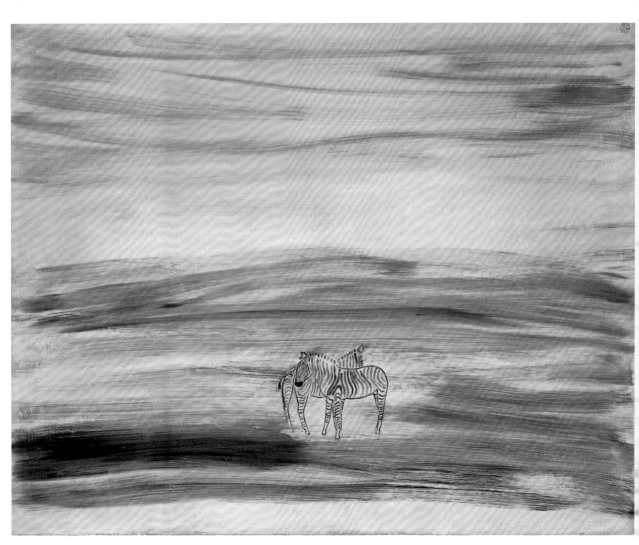

一对斑马　82cm×92.5cm　1940年

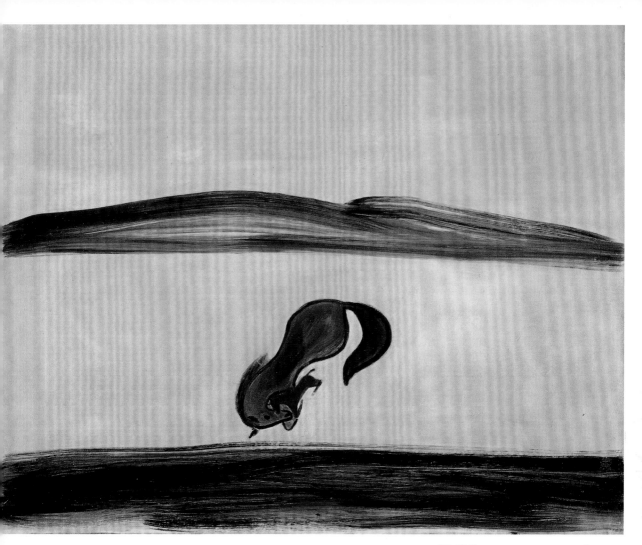

母子相依　72cm×92.5cm　1940年

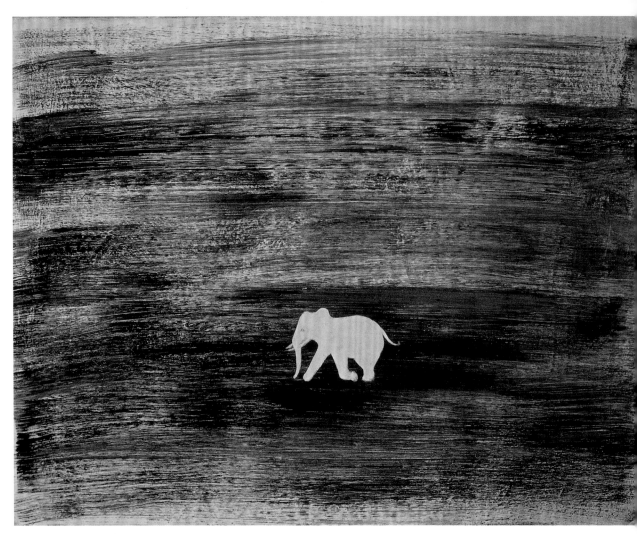

白象　50cm×64.7cm　1940年

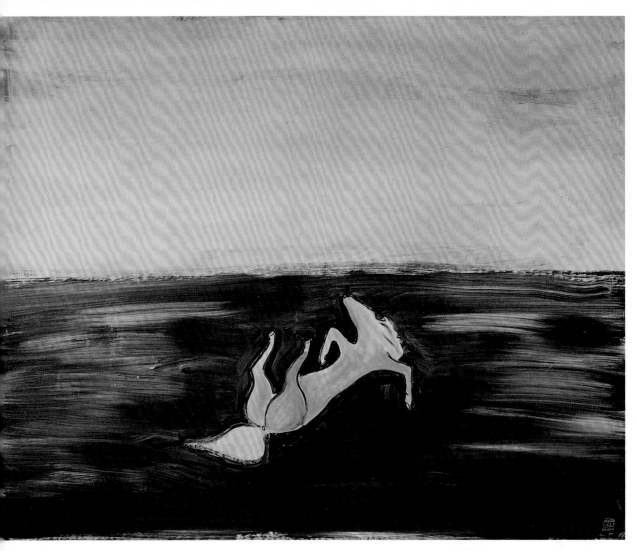

打滚的马　66cm×81cm　1940年

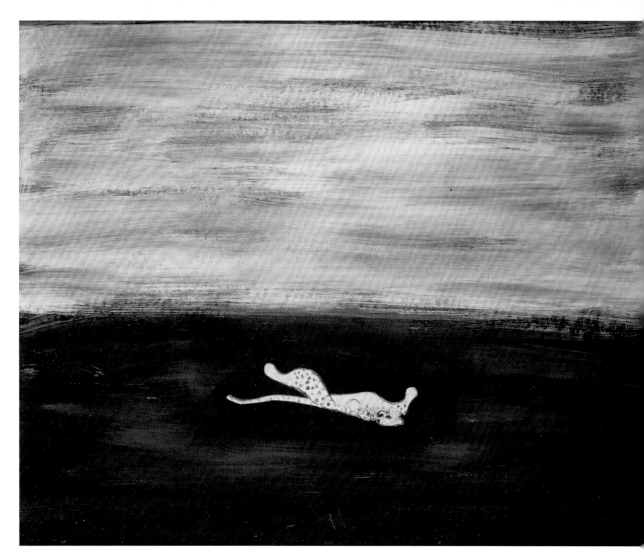

仰躺的豹　65cm×80cm　1940年

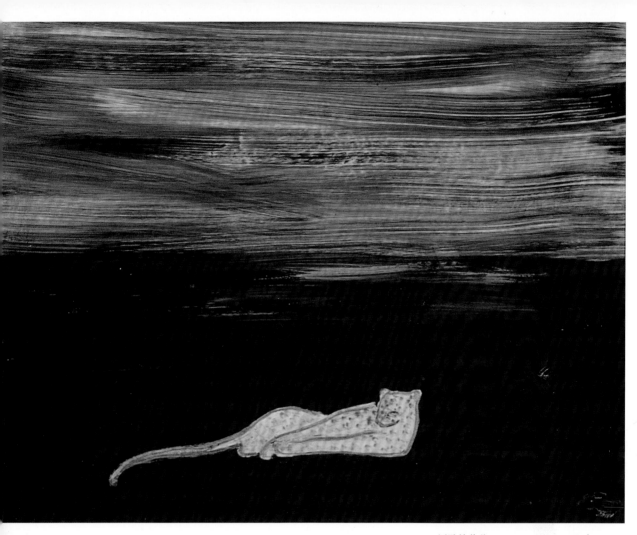

侧卧的花豹　50cm×64cm　1940年

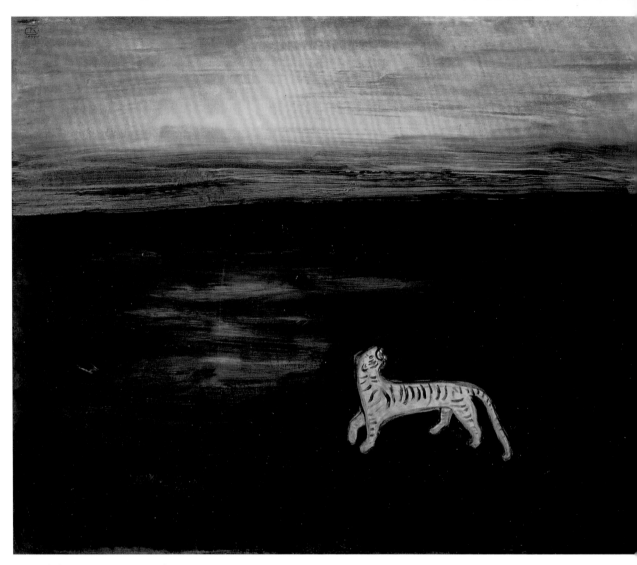

虎嘯　60cm×73cm　1940年

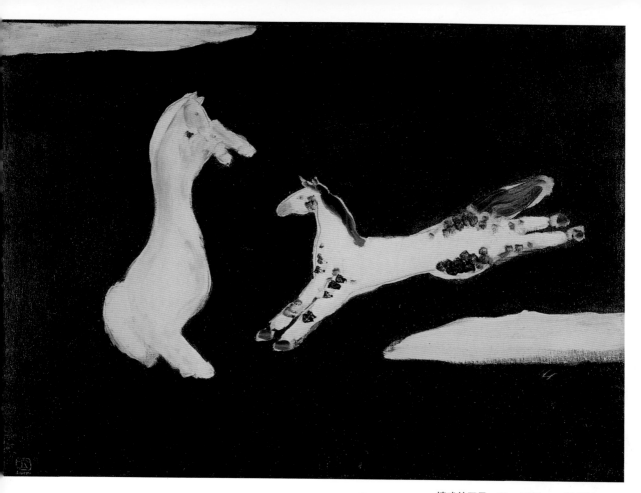

嬉戏的双马　50cm×81cm　1940年

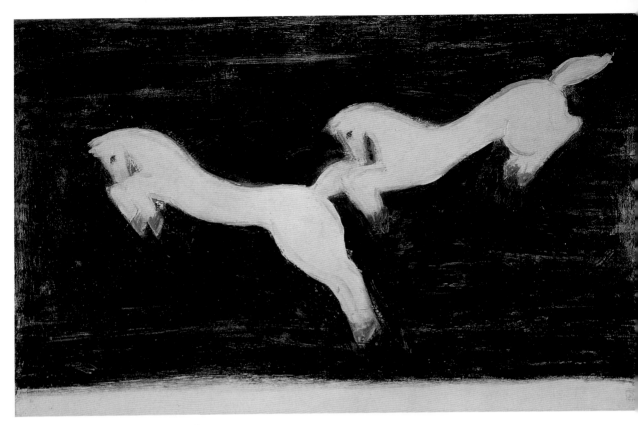

跳跃的双马　50cm×81cm　1940年

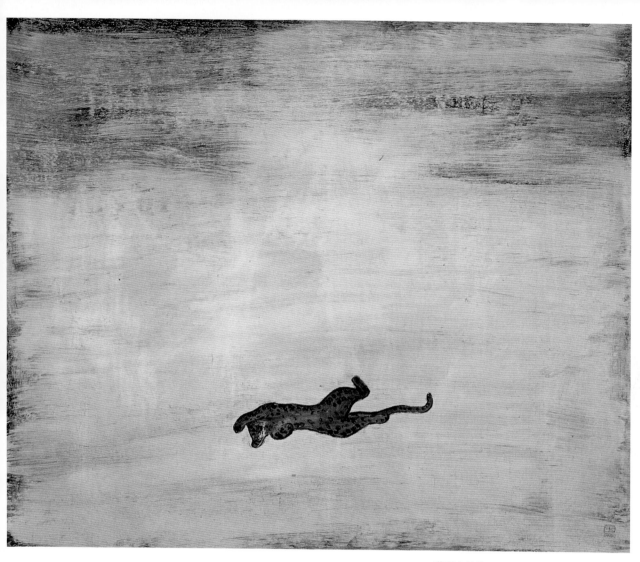

荒漠中的豹　61cm×72.8cm　1940年

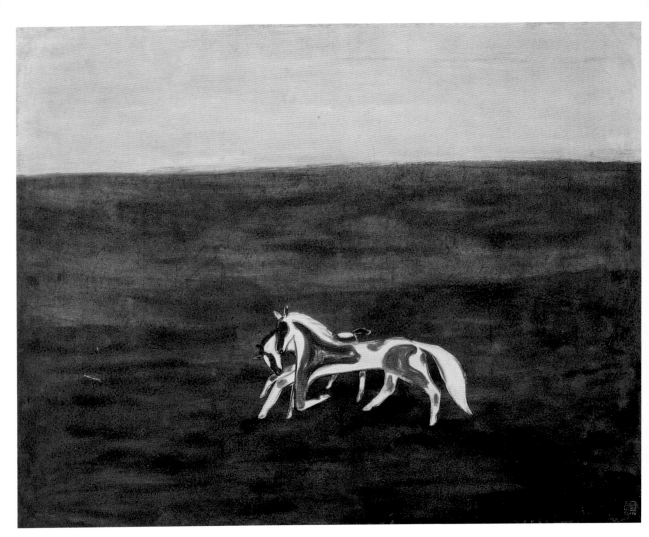

草原漫步　　50cm×65cm　　1940年

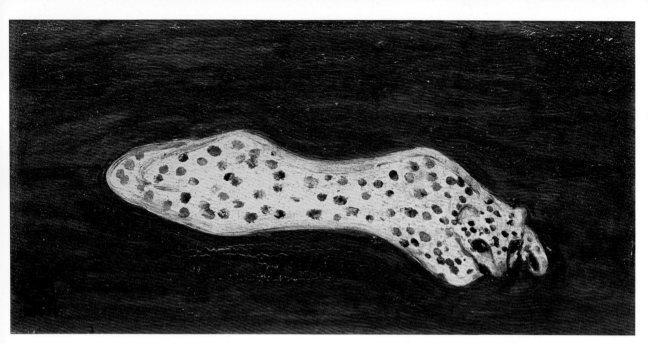

豹　9.9cm×20.3cm　1940年

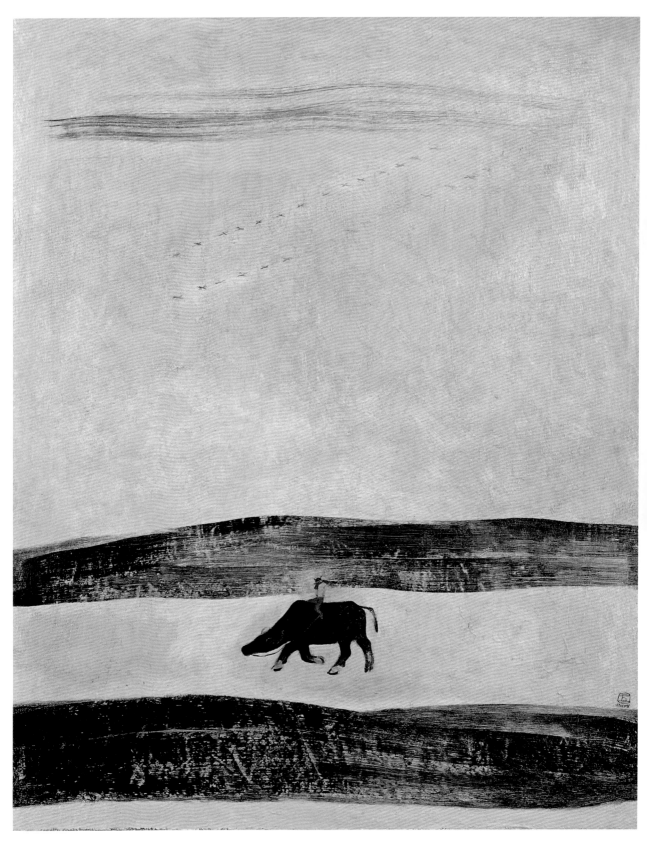

牧童与水牛　100cm×81cm　1940年

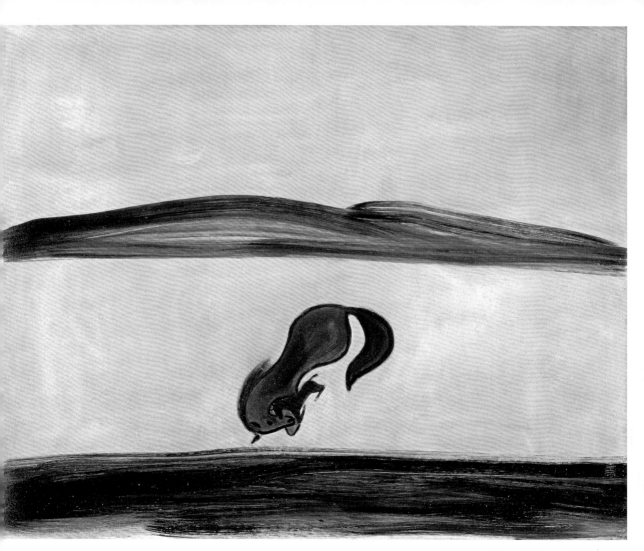

母子相依　72cm×92.5cm　1940年

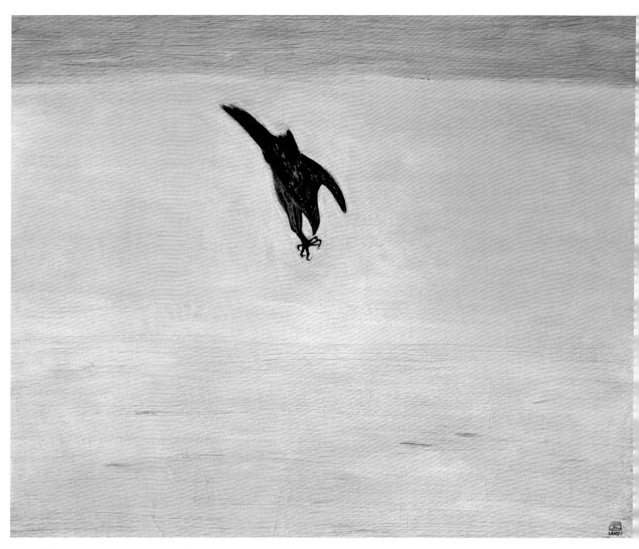

猎鹰　72cm×90cm　1940—1950年

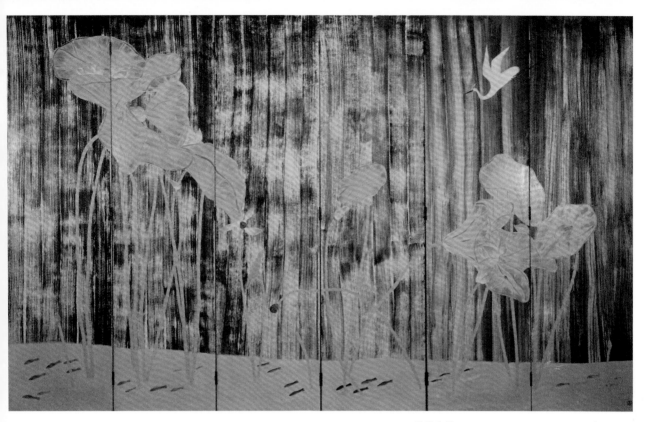

荷塘白鹤　182cm×279cm　1940—1950年

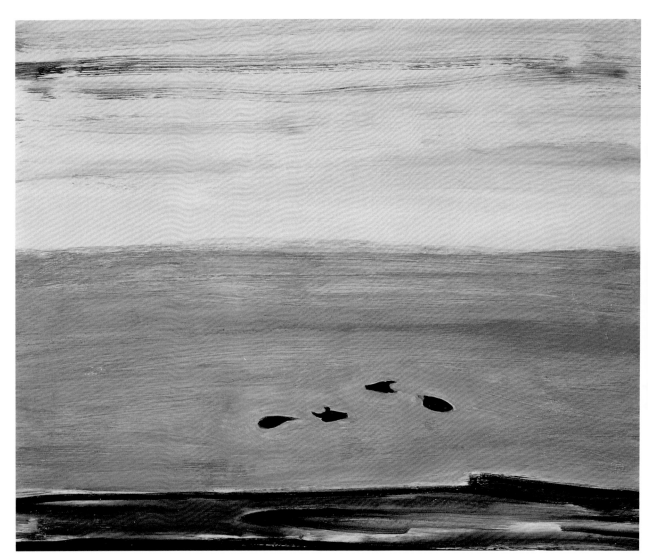

水牛　65cm×81cm　1940—1950年

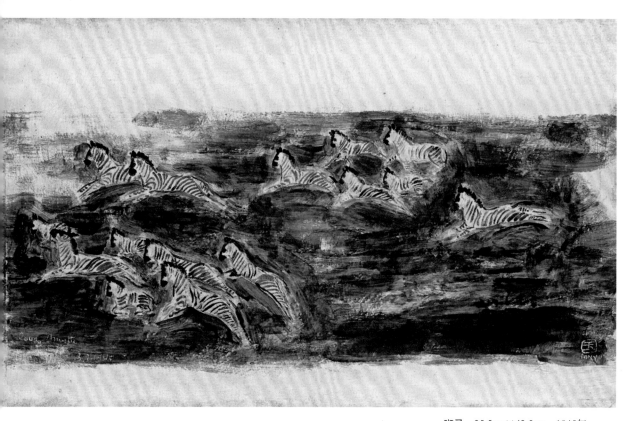

斑马　25.5cm×42.5cm　1945年

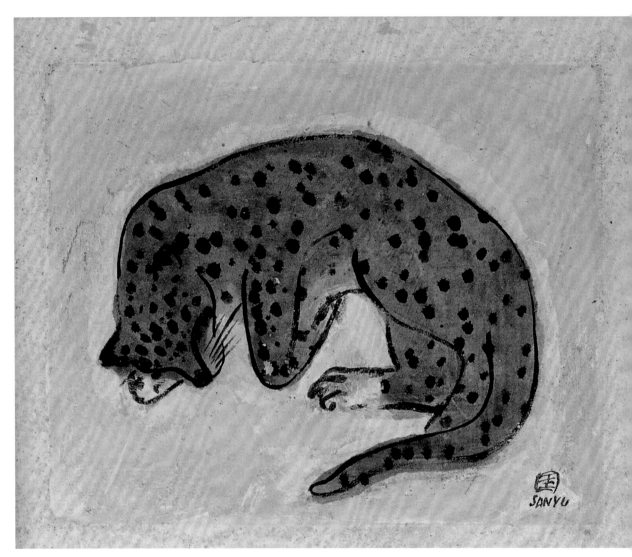

豹　11cm×16cm　1950年

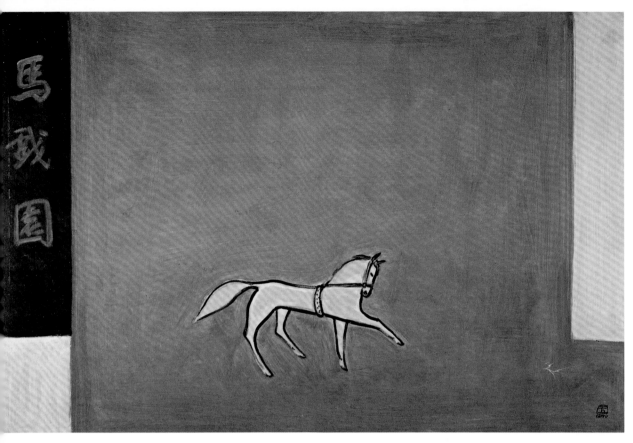

马戏团　65cm×100cm　1950年

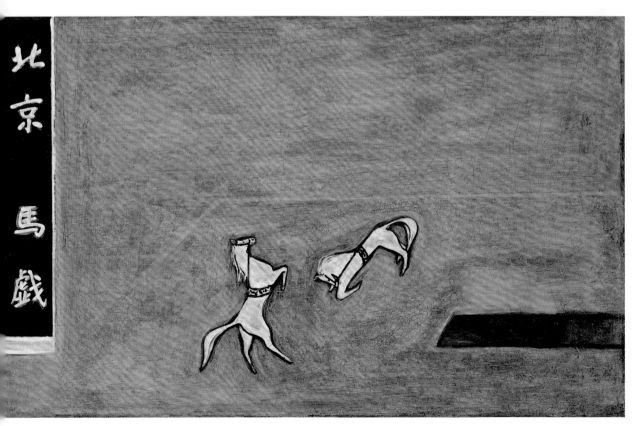

北京马戏　82cm×121cm　1950年

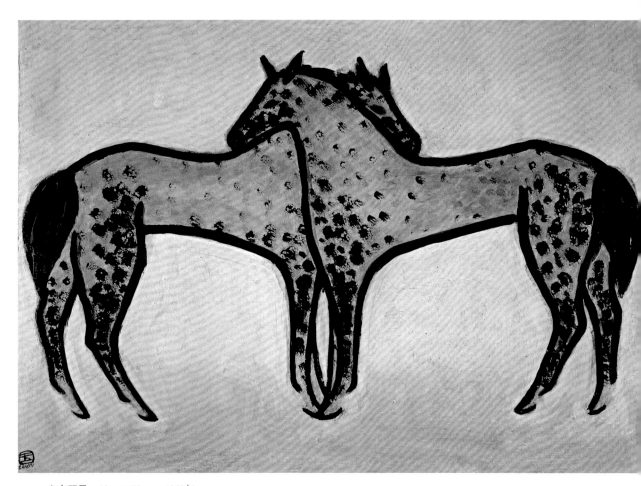

斑点双马　52cm×73cm　1950年

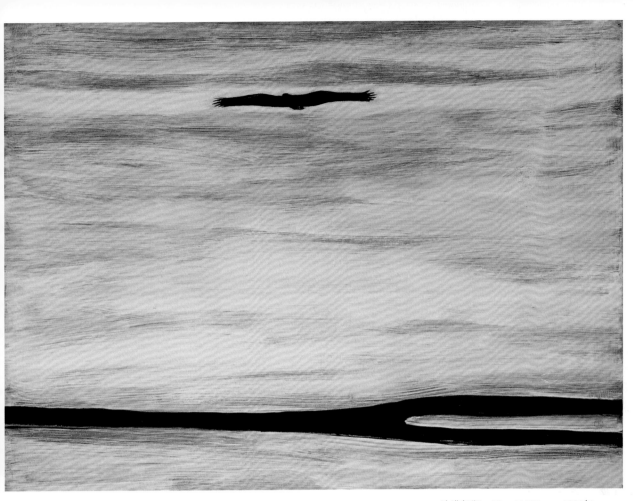

沙漠翱翔　92cm×124cm　1950年

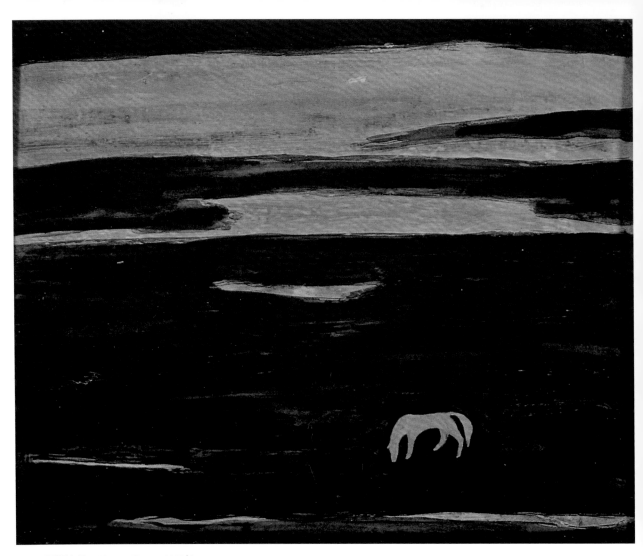

原野之马　33cm×41cm　1950年

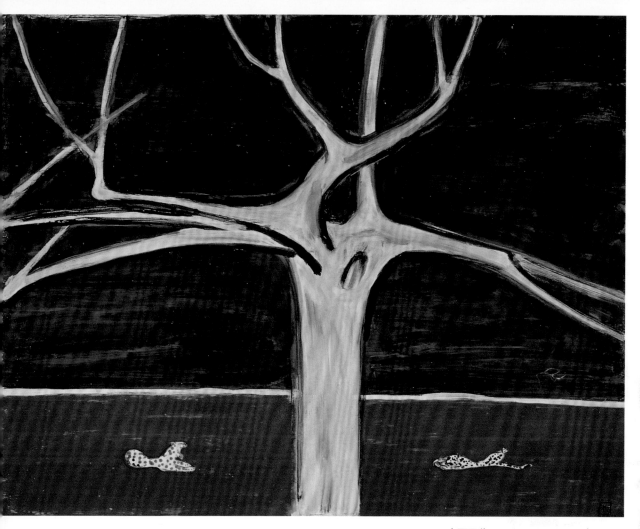

木下双豹　42cm×56cm　1950年

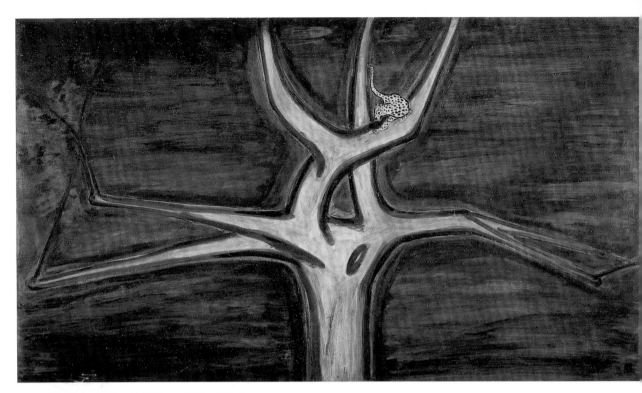

豹栖巨木　76.2cm×130.7cm　1950—1960年

双鱼　13cm×18cm　1950—1960年

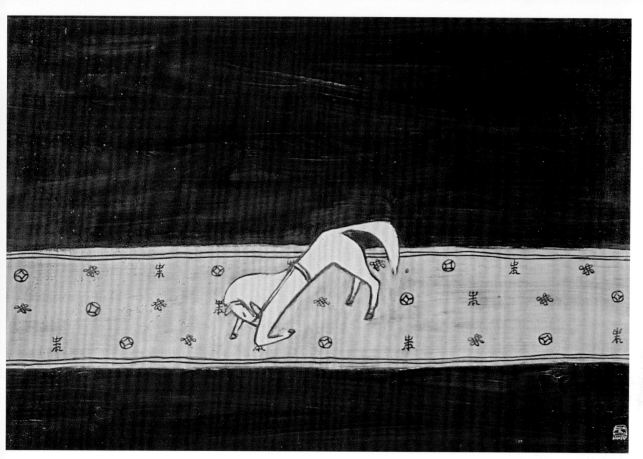

毯上的曲腿马　50cm×81cm　1950—1960年

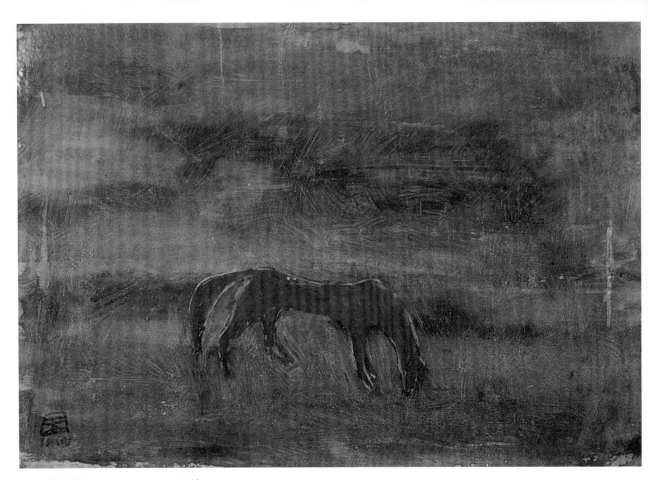

草原棕马 10cm×14.5cm 1959年

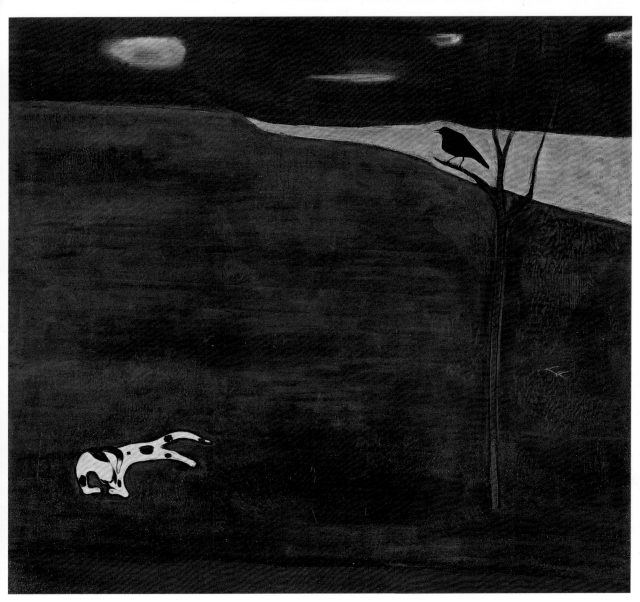

猫与乌鸦　123m×138cm　1950—1960年

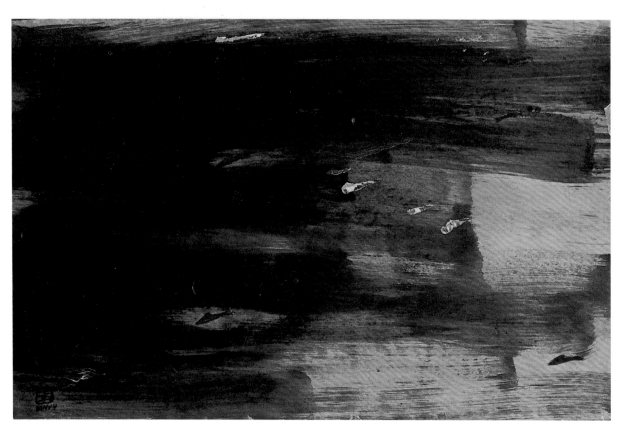

鱼　23cm×33.5cm　1960年

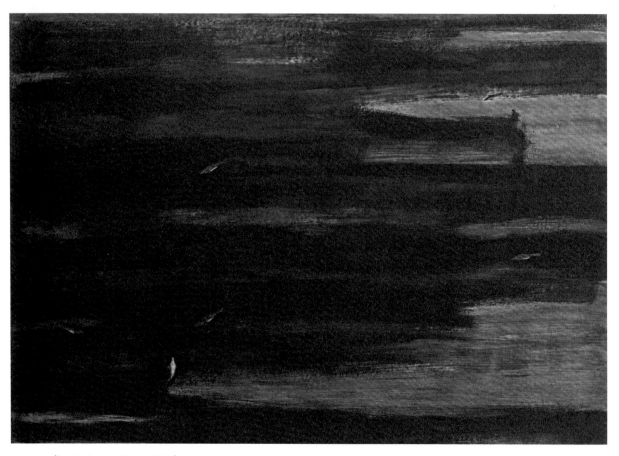

鱼　84.5cm×122cm　1960年

鱼　23cm×18.2cm　1962年

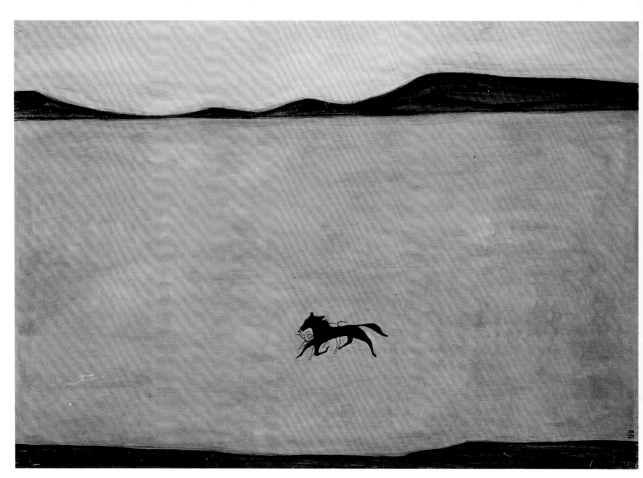

禾穗双马　123cm×176cm　1950—1960年

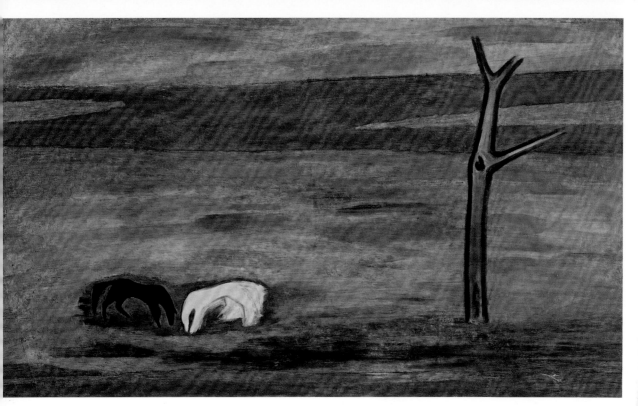

枯树双马　　106cm×178cm　　1950—1960年

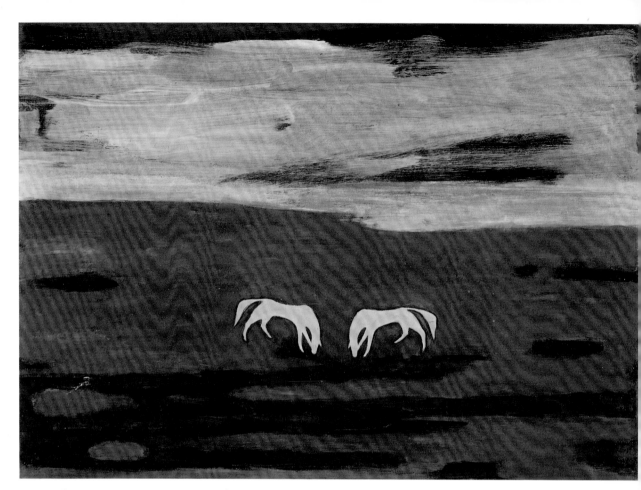

红土双马　87cm×123cm　1950—1960年

蓝夜花豹　128.5cm×167cm　1950—1960年

河岸双豹　105cm×178cm　1950—1960年

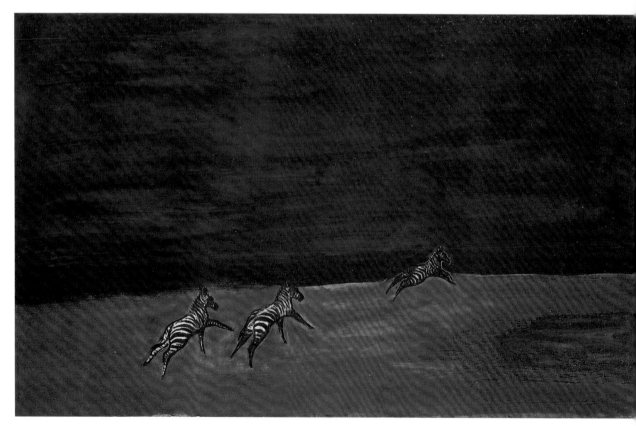

斑马夜奔　82cm×132cm　1950—1960年

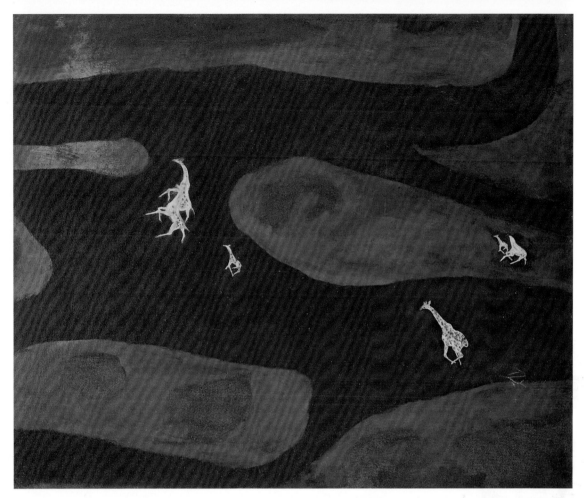

长颈鹿　101.5cm×123cm　1950—1960年

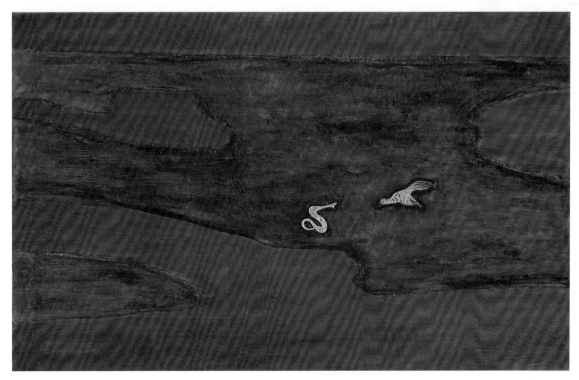

门　82cm×131cm　1950—1960年

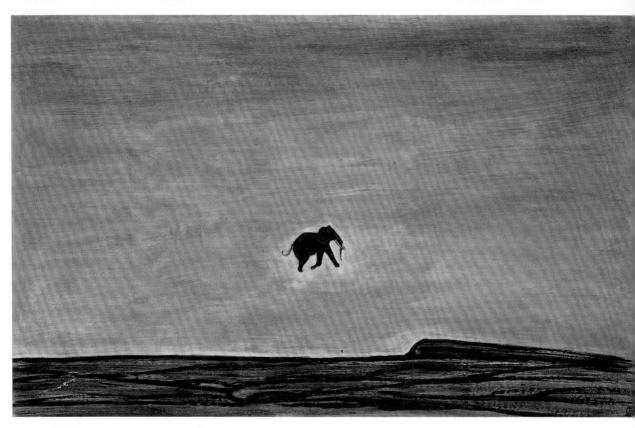

孤独的象　80cm×130cm　1960年代